THÉODORE DURET

LES
PEINTRES
IMPRESSIONNISTES

CLAUDE MONET — SISLEY — C. PISSARRO
RENOIR — BERTHE MORISOT

AVEC UN DESSIN DE RENOIR

PARIS
LIBRAIRIE PARISIENNE
H. HEYMANN & J. PEROIS
38, AVENUE DE L'OPÉRA, 38

Mai 1878

LES
PEINTRES IMPRESSIONNISTES

DU MÊME AUTEUR

LES

PEINTRES FRANÇAIS EN 1867

Dentu, Palais-Royal.

Poissy. — Typ. S. Lejay et Cie.

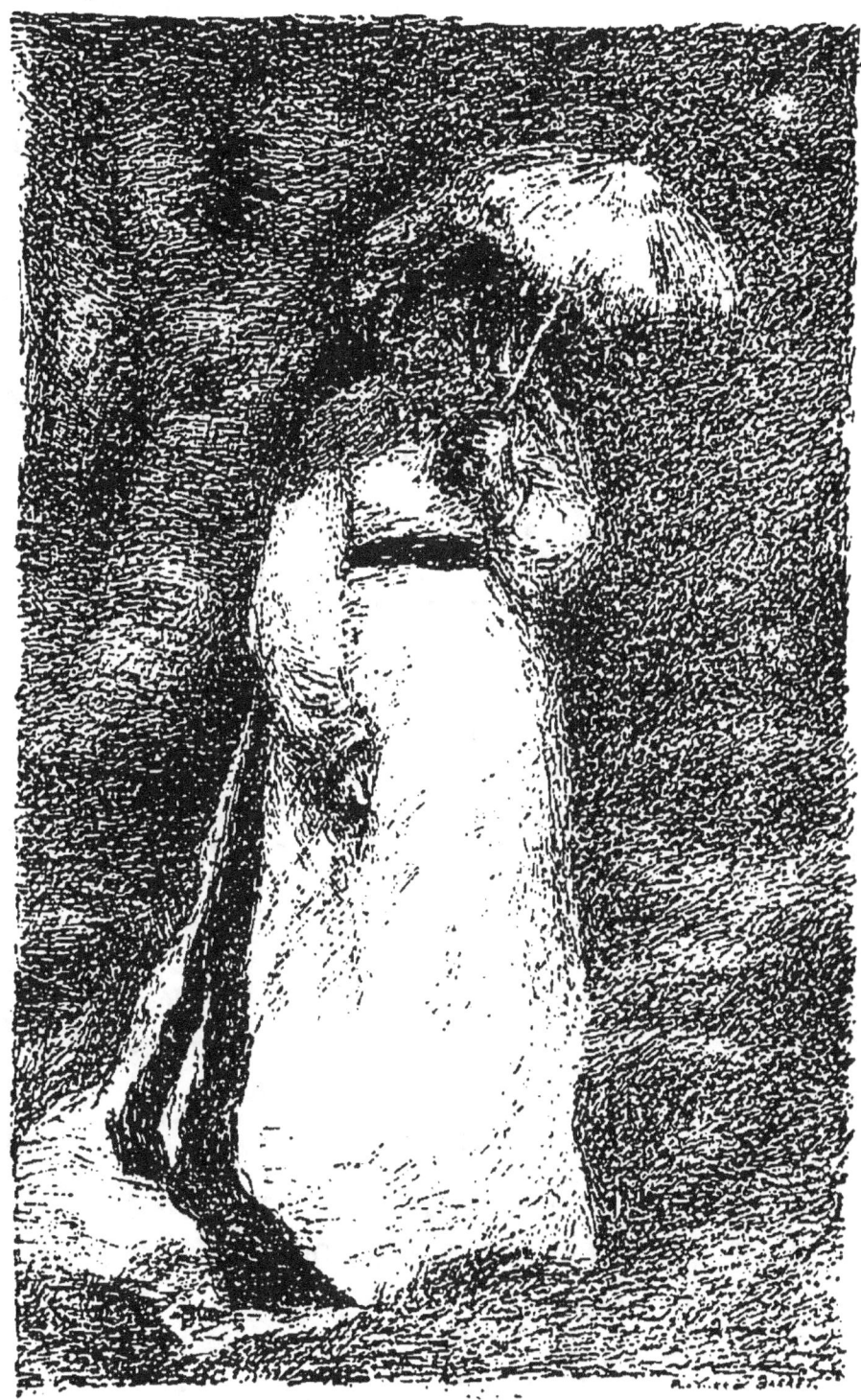

THÉODORE DURET

LES

PEINTRES

IMPRESSIONNISTES

CLAUDE MONET — SISLEY — C. PISSARRO
RENOIR — BERTHE MORISOT

AVEC UN DESSIN DE RENOIR

PARIS
LIBRAIRIE PARISIENNE
H. HEYMANN & J. PEROIS
38, AVENUE DE L'OPÉRA, 38

Mai 1878

LES
PEINTRES IMPRESSIONNISTES

PRÉFACE

CONTENANT QUELQUES BONNES PETITES VÉRITÉS
A L'ADRESSE DU PUBLIC

Lorsque les Impressionnistes firent en 1877, rue Le Peletier, l'exposition de tableaux qui attira sur eux l'attention du grand public, les critiques pour la plupart les raillèrent ou leur jetèrent de grossières injures. La pensée de la majorité des visiteurs fut que les artistes qui exposaient n'étaient peut-être pas dénués de talent, et qu'ils eussent peut-être pu faire de bons tableaux, s'ils eussent voulu peindre comme tout le monde, mais qu'avant

tout, ils cherchaient le tapage pour ameuter la foule. En somme les Impressionnistes acquirent à leur exposition la réputation des gens dévoyés, et les plaisanteries que la critique, la caricature, le théâtre continuent à déverser sur eux prouve que cette opinion persiste.

Que si on se hasarde à dire : « Vous savez! il est pourtant des amateurs qui les apprécient, » alors l'étonnement grandit. Ce ne peuvent être, répond-on, que des excentriques. La candeur m'oblige à déclarer que cette épithète me revient du premier chef. Oui, j'aime et j'admire l'art des Impressionnistes, et j'ai justement pris la plume pour expliquer les raisons de mon goût.

Cependant que le lecteur n'aille point croire que je sois un enthousiaste isolé. Je ne suis point seul. Nous avons d'abord formé une petite secte, nous constituons aujourd'hui une église, notre nombre s'accroît, nous faisons des prosélytes. Et même je vous assure qu'on se trouve en fort bonne compagnie dans notre société. Il y a d'abord des critiques tels que Burty, Castagnary, Chesneau, Duranty qui n'ont jamais passé dans le monde des arts pour de mauvais juges, puis des littérateurs comme Alphonse Daudet, d'Hervilly, Zola ; enfin des collectionneurs. Car — ici il faut que le public qui rit

si fort en regardant les Impressionnistes, s'étonne encore davantage ! — cette peinture s'achète. Il est vrai qu'elle n'enrichit point ses auteurs suffisamment pour leur permettre de se construire des hôtels, mais enfin elle s'achète. Des hommes qui ont autrefois fait leurs preuves de goût en réunissant des Delacroix, des Corot, des Courbet se forment aujourd'hui des collections d'impressionnistes dont ils se délectent ; pour n'en citer que quelques-uns bien connus : MM. d'Auriac, Etienne Baudry, de Belio, Charpentier, Choquet, Deudon, Dollfus, Faure, Murer, de Rasty.

Eh bien ! quoi ? prétendez-vous parce que vous vous êtes réunis quelques douzaines, faire revenir le public de son opinion ? — Vous l'avez dit ! avec le temps nous avons cette prétention.

On a discuté longuement pour savoir jusqu'à quel point le public était capable de juger par lui-même les œuvres d'art. On peut concéder qu'il est apte à sentir et à goûter lorsqu'il est en présence de formes acceptées et de procédés traditionnels. Le déchiffrement est fait, tout le monde peut lire et comprendre. Mais s'il s'agit d'idées nouvelles, de manières de sentir originales, si la forme dont s'enveloppent les idées, si le moule que prennent les œuvres sont également neufs et personnels, alors

l'inaptitude du grand public à comprendre et à saisir d'emblée est certaine et absolue.

La peinture qui, pour être comprise, demande une adaptation de l'organe de l'œil et l'habitude de découvrir, sous les procédés du métier, les sentiments intimes de l'artiste, est un des arts les moins facilement accessibles à la foule. Schopenhauer a classé les professions artistiques et littéraires d'après le degré de difficulté qu'elles avaient à faire reconnaître leur mérite; il a placé comme les plus facilement admis et les plus vite applaudis les sauteurs de corde, les danseurs, les acteurs ; il a mis tout à fait en dernier les philosophes et immédiatement avant eux les peintres.

Tout ce que nous avons vu à notre époque prouve la parfaite justesse de cette classification. Avec quel dédain n'a-t-on pas traité à leur apparition les plus grands de nos peintres ? Qui n'a encore les oreilles pleines des sornettes qui formaient à leur égard le fond des jugements de la critique et du public ? A-t-on assez longtemps prétendu que Delacroix ne savait pas dessiner et que ses tableaux n'étaient que des débauches de couleur ? A-t-on assez reproché à Millet de faire des paysages ignobles et grossiers et des dessins impossibles à pendre dans un salon ? Et que n'a-t-on pas dit de la pein-

ture de Corot ? Ce n'est pas assez fait, ce ne sont que des ébauches, c'est d'un gris sale, c'est peint avec des raclures de palette. Il est avéré que longtemps, lorsqu'un visiteur s'aventurait par extraordinaire dans l'atelier de Corot et que celui-ci, timidement, lui offrait une toile, le quidam la refusait, peu soucieux de se charger de ce qui lui semblait une croûte et de faire les frais d'un cadre. Si Corot n'eût vécu jusqu'à quatre-vingts ans, il fût mort dans l'isolement et le dédain. Et Manet! on peut dire que la critique a ramassé toutes les injures qu'elle déversait depuis un demi-siècle sur ses devanciers, pour les lui jeter à la tête en une seule fois. Et cependant la critique a depuis fait amende honorable, le public s'est pris d'admiration ; mais que de temps et d'efforts ont été nécessaires, comme cela s'est fait peu à peu, péniblement, par conquêtes successives.

Ah ça ! me dit le lecteur, prétendez-vous me sermoner et disserter ainsi à perte de vue sur la peinture en général, ou me parler spécialement des Impressionnistes ? — C'est vrai. Tournons le feuillet.

CHAPITRE

OU L'ON ÉTABLIT LE POINT DE DÉPART
ET LA RAISON D'ÊTRE DES IMPRESSIONNISTES

Les Impressionnistes ne se sont pas faits tout seuls, ils n'ont pas poussé comme des champignons. Ils sont le produit d'une évolution régulière de l'école moderne française. *Natura non fecit saltum* pas plus en peinture qu'en autre chose. Les Impressionnistes descendent des peintres naturalistes, ils ont pour pères Corot, Courbet et Manet. C'est à ces trois maîtres que l'art de peindre doit les procédés de facture les plus simples et cette touche prime sautière, procédant par grands traits et par masse, qui seule brave le temps. C'est à eux qu'on doit la peinture claire, définitivement débarrassée de la litharge, du bitume, du chocolat, du jus de chique,

du graillon et du gratin. C'est à eux que nous devons l'étude du plein air; la sensation non plus seulement des couleurs, mais des moindres nuances des couleurs, les tons, et encore la recherche des rapports entre l'état de l'atmosphère qui éclaire le tableau, et la tonalité générale des objets qui s'y trouvent peints. A ce que les impressionnistes tenaient de leurs devanciers, est venue s'ajouter l'influence de l'art japonais.

Si vous vous promenez sur le bord de la Seine, à Asnières par exemple, vous pouvez embrasser d'un coup d'œil, le toit rouge et la muraille éclatante de blancheur d'un chalet, le vert tendre d'un peuplier, le jaune de la route le bleu de la rivière. A midi, en été toute couleur vous apparaîtra crue, intense, sans dégradation possible ou enveloppement dans une demi-teinte générale. Eh bien! cela peut sembler étrange, mais rien n'est pas moins vrai, il a fallu l'arrivée parmi nous des albums japonais pour que quelqu'un osât s'asseoir sur le bord d'une rivière, pour juxtaposer sur une toile, un toit qui fût hardiment rouge, une muraille qui fût blanche, un peuplier vert, une route jaune et de l'eau bleue. Avant le Japon c'était impossible, le peintre mentait toujours. La nature avec ses tons francs lui crevait

les yeux; jamais sur la toile on ne voyait que des couleurs atténuées, se noyant dans une demi-teinte générale.

Lorsqu'on a eu sous les yeux des images japonaises sur lesquelles s'étalaient côte à côte les tons les plus tranchés et les plus aigus, on a enfin compris qu'il y avait, pour reproduire certains effets de la nature qu'on avait négligés ou supposé impossibles à rendre jusqu'à ce jour, des procédés nouveaux qu'il était bon d'essayer. Car ces images japonaises que tant de gens n'avaient d'abord voulu prendre que pour un bariolage, sont d'une fidélité frappante. Qu'on demande à ceux qui ont visité le Japon. A chaque instant, pour ma part, il m'arrive de retrouver, sur un éventail ou dans un album, la sensation exacte des scènes et du paysage que j'ai vus au Japon. Je regarde un album japonais et je dis : Oui, c'est bien comme cela que m'est apparu le Japon; c'est bien ainsi, sous son atmosphère lumineuse et transparente, que la mer s'étend bleue et colorée; voici bien les routes et les champs bordés de ce beau cèdre, dont les branches prennent toutes sortes de formes anguleuses et bizarres, voici bien le Fousyama le plus élancé des volcans, puis encore les masses du léger bambou qui couvre les coteaux, et enfin le peuple grouillant et pittoresque des

villes et des campagnes. L'art japonais rendait des aspects particuliers de la nature par des procédés de coloris hardis et nouveaux, il ne pouvait manquer de frapper des artistes chercheurs, et aussi a-t-il fortement influencé les Impressionnistes.

Lorsque les Impressionnistes eurent pris à leurs devanciers immédiats de l'École française la manière franche de peindre en plein air, du premier coup, par l'application de touches vigoureuses, et qu'ils eurent compris les procédés si neufs et si hardis du coloris japonais, ils partirent de ces points acquis pour développer leur propre originalité et s'abandonner à leurs sensations personnelles.

L'Impressionniste s'assied sur le bord d'une rivière, selon l'état du ciel, l'angle de la vision, l'heure du jour, le calme ou l'agitation de l'atmosphère, l'eau prend tous les tons, il peint sans hésitation sur sa toile de l'eau qui a tous les tons. Le ciel est couvert, le temps pluvieux, il peint de l'eau glauque, lourde, opaque ; le ciel est découvert, le soleil brillant, il peint de l'eau scintillante, argentée, azurée ; il fait du vent, il peint les reflets que laisse voir le clapotis; le soleil se couche et darde ses rayons dans l'eau, l'Impressionniste, pour fixer ces effets, plaque sur sa toile

du jaune et du rouge. Alors le public commence à rire.

L'hiver est venu, l'Impressionniste peint de la neige. Il voit qu'au soleil les ombres portées sur la neige sont bleues, il peint sans hésiter des ombres bleues. Alors le public rit tout à fait.

Certains terrains argileux des campagnes revêtent des apparences lilas, l'Impressionniste peint des paysages lilas. Alors le public commence à s'indigner.

Par le soleil d'été, aux reflets du feuillage vert, la peau et les vêtements prennent une teinte violette, l'Impressionniste peint des personnages sous bois violets. Alors le public se déchaine absolument, les critiques montrent le poing, traitent le peintre de « communard » et de scélérat.

Le malheureux Impressionniste a beau protester de sa parfaite sincérité, déclarer qu'il ne reproduit que ce qu'il voit, qu'il reste fidèle à la nature, le public et les critiques condamnent. Ils n'ont cure de savoir si ce qu'ils découvrent sur la toile correspond à ce que le peintre a réellement observé dans la nature. Pour eux il n'y a qu'une chose : ce que les Impressionnistes mettent sur leurs toiles ne correspond pas à ce qui se trouve sur les toiles des peintres antérieurs. C'est autre, donc c'est mauvais.

CLAUDE MONET

MONET (CLAUDE-OSCAR), né à Paris le 14 novembre 1840. A exposé aux salons de 1865, 66, 68. A été refusé aux salons de 67, 69, 70. A exposé aux trois expositions des Impressionnistes, sur le boulevard des Capucines en 1874, chez M. Durand-Ruel en 1876, rue Le Peletier en 1877.

Si le mot d'Impressionniste a été trouvé bon et définitivement accepté pour désigner un groupe de peintres, ce sont certainement les particularités de la peinture de Claude Monet qui l'ont d'abord suggéré. Monet est l'Impressionniste par excellence.

Claude Monet a réussi à fixer des impressions fugitives que les peintres, ses devanciers, avaient négligées ou considérées comme impossibles à rendre par le pinceau. Les mille nuances que prend

l'eau de la mer et des rivières, les jeux de la lumière dans les nuages, le coloris vibrant des fleurs et les reflets diaprés du feuillage aux rayons d'un soleil ardent, ont été saisis par lui dans toute leur vérité. Peignant le paysage non plus seulement dans ce qu'il a d'immobile et de permanent, mais encore sous les aspects fugitifs que les accidents de l'atmosphère lui donnent, Monet transmet de la scène vue une sensation singulièrement vive et saisissante. Ses toiles communiquent bien réellement des impressions ; on peut dire que ses neiges donnent froid et que ses tableaux de pleine lumière chauffent et ensoleillent.

Claude Monet avait d'abord attiré l'attention en peignant la figure. Sa *Femme verte*, aujourd'hui chez M. Arsène Houssaye, avait fait sensation au salon de 1865 et on s'était plu alors à prognostiquer pour l'artiste quelque chose comme la carrière parcourue par M. Carolus Duran. Monet a depuis délaissé la figure, qui ne joue plus dans son œuvre qu'un rôle secondaire. Il s'est à peu près exclusivement adonné à l'étude du plein air et à la peinture de paysage.

Monet n'est point attiré par les scènes rustiques ; vous ne verrez guère dans ses toiles de champs agrestes, vous n'y découvrirez point de bœufs ou

de moutons, encore moins de paysans. L'artiste se sent porté vers la nature ornée et les scènes urbaines. Il peint de préférence des jardins fleuris, des parcs et des bosquets.

Cependant l'eau tient la principale place dans son œuvre. Monet est par excellence le peintre de l'eau. Dans l'ancien paysage, l'eau apparaissait d'une manière fixe et régulière avec sa « couleur d'eau », comme un simple miroir pour rélléter les objets. Dans l'œuvre de Monet, elle n'a plus de couleur propre et constante, elle revêt des apparences d'une infinie variété, qu'elle doit à l'état de l'atmosphère, à la nature du fond sur lequel elle roule ou du limon qu'elle porte avec elle ; elle est limpide, opaque, calme, tourmentée, courante ou dormeuse, selon l'aspect momentané que l'artiste trouve à la nappe liquide devant laquelle il a planté son chevalet.

SISLEY

SISLEY (Alfred), né à Paris le 30 octobre 1840 de parents anglais. A commencé à peindre en 1860 dans l'atelier de Gleyre. A exposé aux salons de 1866, 68 et 70. A été refusé au salon de 1869. A exposé aux trois expositions des Impressionnistes.

La peinture de Sisley communique une impression de la nature gaie et souriante. Nous n'avons point affaire en Sisley à un mélancolique, mais à un homme d'heureuse humeur, content de vivre, qui se promène dans la campagne pour s'y dilater et jouir agréablement de la vie au grand air.

Sisley est peut-être moins hardi que Monet, il ne nous ménage peut-être pas autant de surprises, mais, en revanche, il ne reste point en chemin,

comme il arrive à Monet, s'essayant à rendre des effets tellement fugitifs que le temps manque pour les saisir. Les toiles de Sisley, de dimensions moyennes, rentrent dans la donnée des tableaux que nous devons à Corot et à Jongkindt, et il est impossible de concevoir comment elles sont encore dédaignées du public.

Il est certain même que Sisley eût été depuis longtemps accepté par le public s'il eut appliqué son savoir faire à imiter tout simplement ses devanciers, mais s'il montre de la similitude et de la parenté avec eux par les procédés de la touche et la coupe de ses toiles, il n'en est pas moins indépendant par sa manière de sentir et d'interpréter la nature. Il est Impressionniste enfin par ses procédés de coloris. Pendant que j'écris ceci, j'ai sous les yeux une toile de Sisley, une vue de Noisy-le-Grand, et, horreur ! j'y découvre justement ce ton lilas qui, à lui seul a la puissance d'indigner le public au moins autant que toutes les autres monstruosités réunies qu'on attribue aux Impressionnistes. Le ciel est couvert, il laisse tomber une lumière tamisée, qui teint les objets d'un ton général gris-lilas-violet. Les ombres sont transparentes et légères. Le tableau est peint sur nature et l'effet que le peintre reproduit est certes d'une

parfaite vérité. Mais il est certain aussi que l'artiste n'a point tenu compte des procédés conventionnels. Que s'il eût peint les vieilles maisons du village avec des tons terreux, que s'il eût fait ses ombres noires et opaques pour obtenir une violente opposition avec les clairs, il eût été dans la tradition et tout le monde alors eut applaudi ! Et le maladroit ! que ne le faisait-il, il est bien plus facile de peindre ainsi, que de se tourmenter pour obtenir des tons délicats et nuancés, selon le hasard des rencontres.

C. PISSARRO

PISSARRO (Camille-Jacob), né le 10 juillet 1830, à Saint-Thomas colonie danoise, de parents français. A été envoyé en France pour faire son éducation et est ensuite retourné aux Antilles, où il a commencé à peindre. Est revenu à Paris en 1855. A exposé aux salons de 1859, 66, 68, 69 et 70. A été refusé plusieurs fois, notamment en 1863, année où il exposa au salon des refusés. A exposé aux trois expositions des Impressionnistes.

———

Pissarro est celui des Impressionnistes chez lequel on retrouve, de la manière la plus accentuée, le point de vue des peintres purement naturalistes. Pissarro voit la nature en la simplifiant, il est porté à la saisir par ses aspects permanents.

Pissarro est le peintre du paysage agreste, de la pleine campagne. Il peint d'un faire solide, les

champs labourés ou couverts de moissons, les arbres en fleurs ou dénudés par l'hiver, les grand'-routes avec les ormeaux ébranchés et les haies qui les bordent, les chemins rustiques qui s'enfoncent sous les arbres touffus. Il aime les maisons de village avec les jardins qui les entourent, les cours de ferme avec les animaux de labour, les mares où barbottent les oies et les canards. L'homme qu'il introduit dans ses tableaux est de préférence le paysan rustique et le laboureur caleux.

Les toiles de Pissarro communiquent au plus haut degré la sensation de l'espace et de la solitude, il s'en dégage une impression de mélancolie.

Il est vrai qu'on vous dira que Pissarro a commis contre le goût d'impardonnables attentats. Imaginez-vous qu'il s'est abaissé à peindre des choux et des salades, je crois même aussi des artichauds. Oui, en peignant les maisons de certains villages, il a peint les jardins potagers qui en dépendaient, dans ces jardins il y avait des choux et des salades et il les a, comme le reste, reproduits sur la toile. Or, pour les partisans du « grand art, » il y a dans un pareil fait quelque chose de dégradant, d'attentatoire à la dignité de la peinture, quelque chose qui montre dans l'artiste des goûts vulgaires, un

oubli complet de l'idéal, un manque absolu d'aspirations élevées, et patati, et patata.

Il serait pourtant bon de s'entendre, une fois pour toutes, sur cette expression de « grand art. » Si l'on désigne par là une certaine époque de l'art italien, qui correspond, dans l'art de la peinture, à la période épique dans le domaine littéraire, oui, on peut attacher spécialement à cet art, l'épithète de grand. Mais si vous entendez simplement la répétition, aux époques subséquentes et jusqu'à nos jours, des vieilles formes italiennes par des procédés traditionnels et d'école, il faut au contraire refuser à de semblables productions non-seulement l'épithète d'œuvres de « grand art, » mais la simple appellation d'œuvres d'art. Ce sont purs pastiches, mièvres copies, partant choses sans vie et sans valeur.

L'art ne doit point s'isoler de la vie, et il ne peut être compris séparé d'un sentiment personnel et prime sautier. Or, l'art, entendu ainsi, embrasse toutes les manifestations de la vie, tout ce que contient la nature. Rien n'est noble et bas en soi, et l'artiste, selon ses aspirations et son caprice, a le droit de promener ses yeux sur toutes les parties du monde visible, pour les reproduire sur la toile.

C'est encore ici question de moment et d'habitude. Tant que l'artiste est vivant et contesté, les gens

du bel air, s'il les conduit au cabaret ou les promène dans un potager, font les dédaigneux et les offensés. Enlevez-moi ces magots, disait Louis XIV en parlant des *Buveurs* de Téniers. Louis XVI collectionnait au contraire avec passion ces mêmes *Buveurs*. Pour l'un les tableaux sortaient des mains d'un artiste vivant et discuté, pour l'autre ils étaient dus à quelqu'un mort et consacré, auquel on ne croyait plus pouvoir rien reprocher. Qui songe à trouver mauvais que Rubens, dans sa *Kermesse*, fasse commettre à ses Flamands toutes les incongruités qui suivent l'abus des potations et de la mangeaille ? Quand Millet a peint sa toile *Novembre* — un simple guéret fraîchement labouré — le public est passé sans regarder, et les critiques, pour la plupart, ont trouvé le tableau par trop rustre et grossier; aujourd'hui si l'on veut donner une idée du génie naïvement grandiose de Millet, c'est cette toile qu'on cite de préférence. Lorsque les choux et les salades des potagers de Pissarro auront vieilli, on leur découvrira du style et de la poésie.

RENOIR

RENOIR (Auguste-Pierre) né à Limoges, le 25 février 1841. Élève de Gleyre. A exposé aux salons de 1864, 65, 68, 69, 70 et 78. A été refusé aux salons de 1873 et 75. A exposé aux trois expositions des Impressionnistes.

Renoir, au contraire de Monet, Sisley et Pissarro, est avant tout un peintre de figures, le paysage ne joue dans son œuvre qu'un rôle accessoire. Renoir a peint des toiles importantes par leurs dimensions, qui ont montré qu'il était capable d'affronter et de vaincre de grandes difficultés d'exécution, telles sont sa *Lise*, du salon de 1868, dont nous donnons en tête la reproduction; son *Bal à Montmartre*, exposé en 1877, rue Le Peletier; mais surtout son *Amazone galoppant dans un parc*, au-

jourd'hui chez M. Rouard. Renoir assemble sur la toile des personnages de grandeur nature et généralement reproduits à mi-corps, qu'il fait lire et converser ensemble, ou qu'il place dans une loge, à écouter au théâtre. C'est quelque chose comme la peinture de genre développée et sortie de ses proportions restreintes.

Renoir excelle dans le portrait. Non-seulement il saisit les traits extérieurs, mais, sur les traits, il fixe le caractère et la manière d'être intime du modèle.

Je doute qu'aucun peintre ait jamais interprété la femme d'une manière plus séduisante. Le pinceau de Renoir rapide et léger donne la grâce, la souplesse, l'abandon, rend la chair transparente, colore les joues et les lèvres d'un brillant incarnat. Les femmes de Renoir sont des enchanteresses. Si vous en introduisez une chez vous, elle sera la personne à laquelle vous jetterez le dernier regard en sortant et le premier en rentrant. Elle prendra place dans votre vie. Vous en ferez un maitresse. Mais qu'elle maitresse ! Toujours douce, gaie, souriante, n'ayant besoin ni de robes ni de chapeaux, sachant se passer de bijoux ; la vraie femme idéale !

BERTHE MORISOT

MORISOT (Berthe), née à Bourges. A exposé aux salons de 1864, 65, 66, 67, 68, 70, 72 et 73. A exposé aux trois expositions des Impressionnistes.

La peinture de M^{me} Morisot est bien de la peinture de femme, mais sans la sécheresse et la timidité qu'on reproche généralement aux œuvres des artistes de son sexe.

Les couleurs, sur les toiles de M^{me} Morisot, prennent une délicatesse, un velouté, une morbidesse singulières. Le blanc se nuance de reflets qui le conduisent à la nuance rose thé ou au gris cendré, le carmin passe insensiblement au ton pêche, le vert du feuillage prend tous les accents et toutes les pâleurs. L'artiste termine ses toiles en

donnant de ci de là, par-dessus les fonds, de légers coups de pinceau, c'est comme si elle effeuillait des fleurs.

Pour les « bourgeois, » ses tableaux ne sont guère que des esquisses, ils ne sont pas finis. Mais si vous les embrassez du regard et en saisissez l'ensemble, vous les trouverez pleins d'air, vous verrez les plans s'espacer et les personnages se modeler. Les êtres que M^me Morisot met dans ses paysages ou ses intérieurs sont distingués et sympathiques, quelquefois un peu frêles et comme fatigués de se tenir debout.

POSTFACE

QUI SE TERMINE PAR UNE PRÉDICTION

Les cinq peintres dont nous venons de parler ont développé une originalité suffisante et trouvé quelque chose d'assez frappant pour qu'on ait eu besoin de les désigner par une appellation commune et nouvelle : ils forment le groupe primordial des Impressionnistes. Nous bornerons donc à eux notre étude, et nous ne nous étendrons point sur quelques artistes de grand talent qui, sans être Impressionnistes, ont exposé avec eux : MM. Cals et Rouard, qui sont des naturalistes purs restés en dehors de l'influence du Japon ; M. Degas, qui se distingue par la précision et la science du dessin. Nous ne faisons aussi que mentionner le nom des peintres qui se rattachent le plus près aux premiers Impressionnistes ou sont leurs élèves :

MM. Caillebotte, Cézanne, Corday, Guillaumin, Lamy, Piette. Ces artistes sont relativement des nouveaux venus, ils n'ont encore pu donner toute leur mesure, et ce n'est que plus tard qu'on pourra formuler un jugement définitif sur leur œuvre.

Le préjugé que les Impressionnistes sont des artistes dévoyés et que ceux qui aiment leur peinture ont des goûts malsains est si répandu, qu'à coup sûr plus d'un lecteur se sent l'envie de me demander : — Mais, monsieur, puisque vous aimez la peinture des Impressionnistes, que pensez-vous de l'ancienne peinture ? — Eh ! cher lecteur, ce que vous en pensez vous-même. Si vous le voulez bien, je vous entraînerai un instant au Louvre pour vous en convaincre et pour essayer de faire naître en vous l'heureuse humeur qui, en partant, nous permettrait de tomber d'accord.

Nous voici devant les primitifs italiens, et je crois que nous aimons également leur simplicité, leur dessin serré, leur couleur si claire et si saine. Nous nous sentons transportés dans une sphère surhumaine lorsque nous arrivons dans la région de l'art italien à son apogée. Nous trouvons même que les toiles du Louvre, de dimensions restreintes, ne donnent qu'une idée incomplète de cette peinture épique, et nous nous transportons par la

pensée, pour en avoir une impression souveraine, devant *la Dispute du Saint-Sacrement*, *le Jugement dernier*, *la Cène* de Milan.

Je suppose que nous sommes d'accord pour passer rapidement à travers le désert que forme l'école de Bologne. Mais bientôt nous arrivons aux espagnols et nous nous épanouissons de nouveau. Nous n'avons du grand Velasquez que quelques petites toiles et, comme nous l'avons fait pour les italiens, nous nous transportons par la pensée à Madrid et nous revoyons *les Lances* et tous les chefs d'œuvres qui leur forment cortége.

Avec le flamand Rubens, la mythologie, l'allégorie et l'épopée, les hommes et les dieux nous apparaissent sous une forme moins noble et moins pure qu'en Italie, mais l'imagination n'est pas moins vigoureuse et la magie du coloris et la hardiesse de la touche l'emportent peut-être.

Nous goûtons l'aptitude des maitres hollandais à exprimer le sens intime des choses. La Hollande vit tout entière sur les toiles de ses peintres.

En traversant les salles de l'école française nous trouvons une grande noblesse au Poussin et la peinture de Lesueur nous donne la même note mélodieuse que la prose de Fénelon et les vers de Racine.

L'art du xviiiᵉ siècle nous plaît particulièrement, parce qu'il exprime on ne peut mieux la manière de sentir d'une époque et nous fait vivre de sa vie. Et puisque le principal but de cette étude a été de protester contre les injustes mépris dont sont poursuivis les Impressionnistes, je trouve devant les maîtres du xviiiᵉ siècle l'occasion de rappeler quelles peuvent être les fluctuations du goût, et combien on peut porter aux nues ce qu'on avait voulu envoyer au ruisseau. Qui ne sait dans quel profond dédain étaient tombées au commencement de ce siècle les œuvres du xviiiᵉ ? Voici un Chardin que M. Lacaze a ramassé sur les quais pour un écu et le *Giles* de Watteau qu'il a payé 600 francs. Et par parenthèse je découvre, que de son temps Chardin subissait précisément ce banal reproche de ne pas finir ses tableaux et de ne peindre que des ébauches. Ce n'est rien moins que le père même de la critique, Diderot, qui s'élevait ainsi contre lui.

Nous aimons donc la peinture de toutes les écoles et nous ne demandons à personne d'enlever un seul tableau pour accrocher un impressionniste, qu'il le pende seulement à la suite.

Convives ! vous êtes bien à table, gardez vos siéges ; nous allons mettre une rallonge et nous

asseoir à vos côtés. Nous apportons un nouveau plat; il vous procurera les délices de sensations nouvelles. Goûtez avec nous.

— Nous l'avons déjà goûté, votre nouveau plat. Il ne vaut rien.

— Goûtez encore. Le goût est question d'habitude et le palais a besoin d'apprentissage.

— Non, c'est inutile. Nous ne reviendrons point de notre premier jugement.

— Eh bien ! vous vous trompez, vous en reviendrez.

FIN

Poissy. — Typ. S. Lejay et Cie.

EN VENTE A LA MÊME LIBRAIRIE

Comte H. d'IDEVILLE

GUSTAVE COURBET

Notes et Documents sur

SA VIE ET SON ŒUVRE

Avec huit eaux-fortes par A.-P. MARTIAL

ET UN DESSIN PAR ÉDOUARD MANET

1 VOL. IN-8. TIRÉ A 300 EXEMPL. — PRIX : 25 FR.

LES PRISONNIERS

DE

La Commune

Extraits inédits

DU

JOURNAL D'UN DIPLOMATE

1 brochure in-18. 1 fr.

GUY DE CHARNACÉ

MUSIQUE ET MUSICIENS

FRAGMENTS CRITIQUES

DE RICHARD WAGNER

TRADUITS ET ANNOTÉS

2 vol. in-18. . . 3 fr.

Poissy. — Typ. S. Lejay et Cie.

www.ingramcontent.com/pod-product-compliance
Lightning Source LLC
Chambersburg PA
CBHW030120230526
45469CB00005B/1736